中国历代绘画名家作品精选系列

董其昌

迟庆国　易东升　编

河南美术出版社

图书在版编目（CIP）数据

中国历代绘画名家作品精选系列.董其昌／迟庆国，易东
升编．—郑州：河南美术出版社，2010.1（2011.3）
ISBN 978-7-5401-1981-2

Ⅰ．中…　Ⅱ．①迟…②易…　Ⅲ．中国画—作品集—中
国—明代　Ⅳ．J222

中国版本图书馆CIP数据核字（2009）第225689号

中国历代绘画名家作品精选系列

董其昌

迟庆国　易东升　编

责任编辑：迟庆国　易东升
责任校对：李　娟
装帧设计：于　辉

出版发行：河南美术出版社
　　　地　　址：郑州市经五路66号
　　　邮政编码：450002
　　　电　　话：（0371）65727637
设计制作：河南金鼎美术设计制作有限公司
印　　刷：郑州新海岸电脑彩色制印有限公司

开本：889毫米×1194毫米　16开
印张：3
版次：2009年12月第1版
印次：2011年3月第2次印刷
印数：3001—6000册
书号：ISBN 978-7-5401-1981-2
定价：20.00元

董其昌（1555—1636），字玄宰，号思翁、思白，别号香光居士，华亭（今上海松江）人。「松江派」的主要代表。官至礼部尚书，卒谥文敏。

董其昌天才俊逸，工书法，善绘画，在书画理论方面论著颇多，其「南北宗」的画论对后世影响深远。著有《画禅室随笔》、《容台集》、《画旨》等。《画史绘要》评价道：「董其昌山水树石，烟云流润，神气俱足，而出于儒雅之笔，风流蕴藉，为本朝第一。」

董其昌的山水，初师元四家，后取法董、巨，这在他的《画禅室随笔》中有记载：「余少学子久山水，中复去而为宋人画，今间一仿子久，一差近之。」董其昌非常注重从传统中汲取营养，对前人的临仿终其一生，虽八十而不辍。通过临仿来掌握典型构图章法，在其后自己创作时，能够做到随心所用。

他的《集古树石画稿》就是一幅临习名迹树石的画稿。他的好友陈继儒就曾在卷后题跋上指出这一点：「此玄宰集古树石，每作大幅出摹之。」对后世来讲难能可贵的是他还在画稿上记录了临习时的感受，使我们了解到其严谨的治学态度。他广泛吸取唐宋元诸家优点，在强调以古人为师的同时，反对单纯机械模仿复制，提倡师法造化。

董其昌是我国文人画的推崇者，也是代表者之一，倡导「寄乐于画」的创作宗旨，他的画熟中见生，拙中见秀，率意而为，在平淡天真中见其「逸品」的格调。董其昌精于书法，提出在绘画时应以书法之笔入画：「士人作画当以草隶奇字之法为之，树如屈铁，山如画沙，绝去甜俗蹊径，乃为士气。」

迟庆国

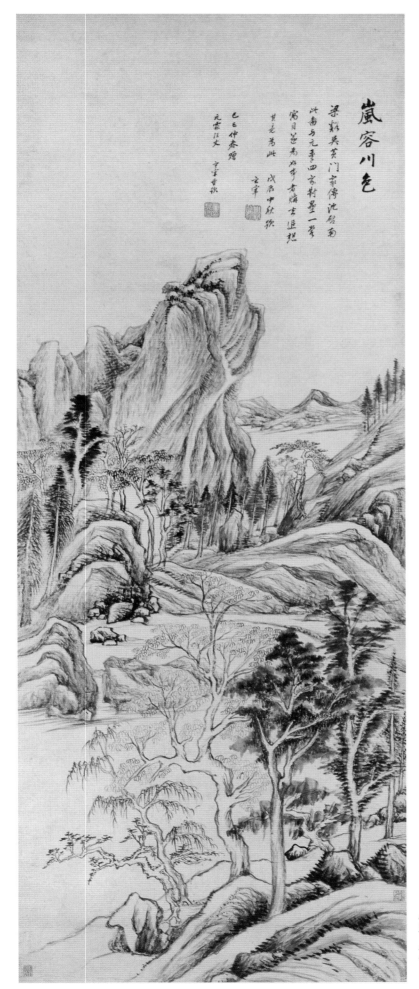

嵐容川色

梁谿吳芡門家傳沈啟南
此幅與元季四家剌墨一卷
寓目遂為此卷者備古逗想
其老為此　戊辰中秋後
　　　　　玄宰

　己巳仲春贈
元宰汪文

岚容川色图

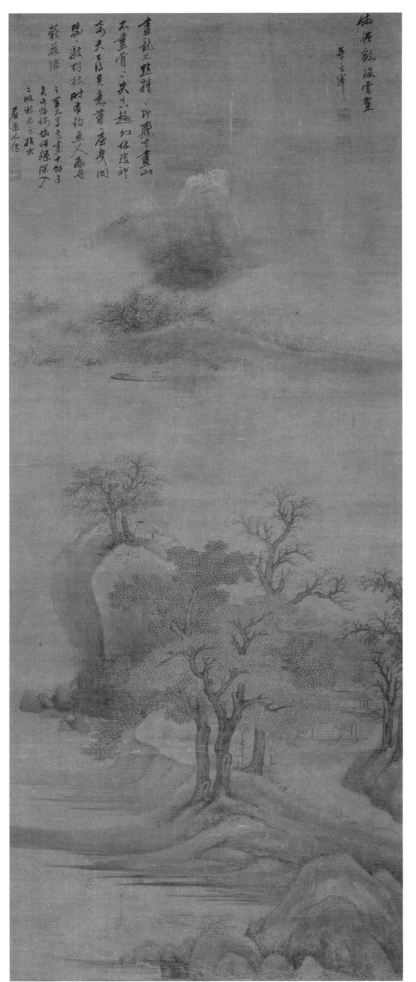

仿僧繇山水

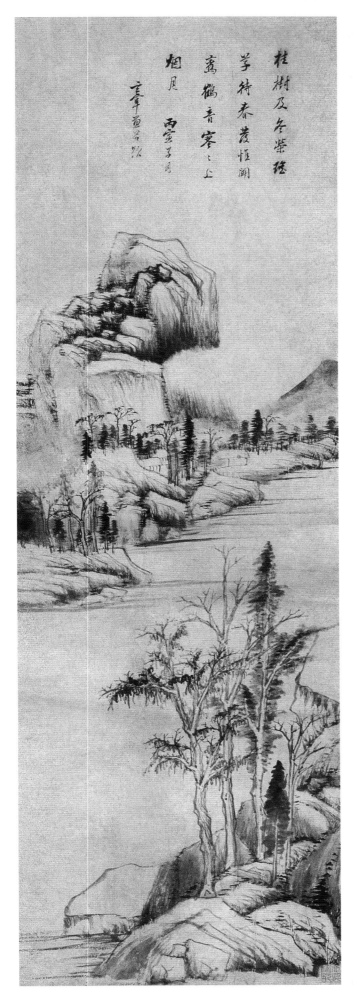

桂樹及冬榮枝

芋待春發惟湖

離鶴音容之上

煙月 丙寅子月

豪革畫等次

3

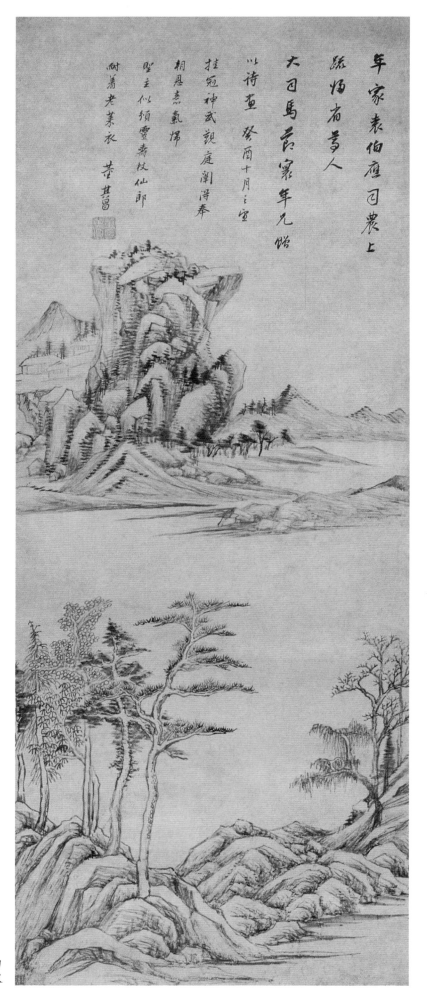

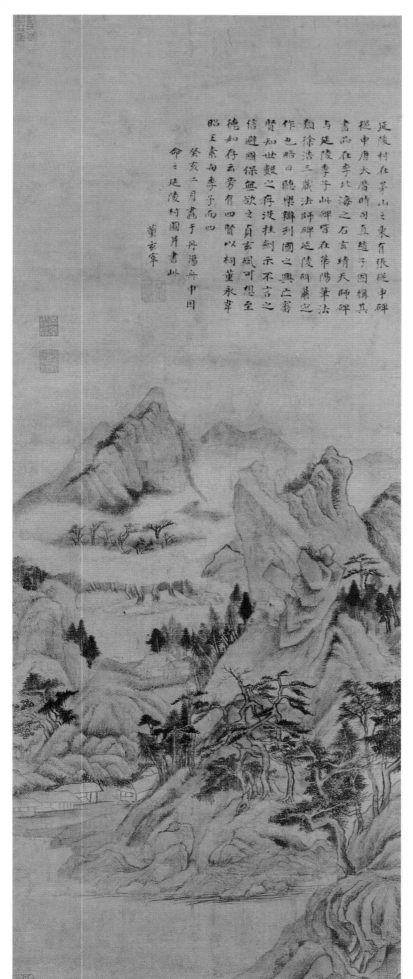

延陵村在茅山之東有張從申碑
從申唐大眉時司直趙子固稱其
書品在李北海之石玄靖天師碑
與延陵李子山碑皆在華陽筆法
類徐浩三藏法師碑延陵碑蕭之
賢知暇日聽樂辨列國之興亡蓋
作也暇日聽樂辨列國之興亡蓋
賢知暇日聽揲辨列國之興亡蓋
信避國保血欲之貞玄風可想至
德如存云旁有四賢以祠董永韋
昭王索句李子而四

癸亥二月畫于丹陽舟中曰
命之延陵村圖片書此

董玄宰

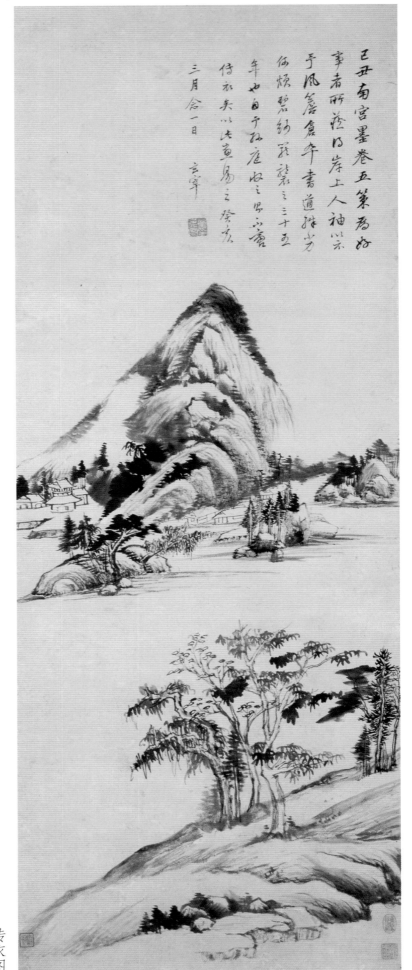

传衣图

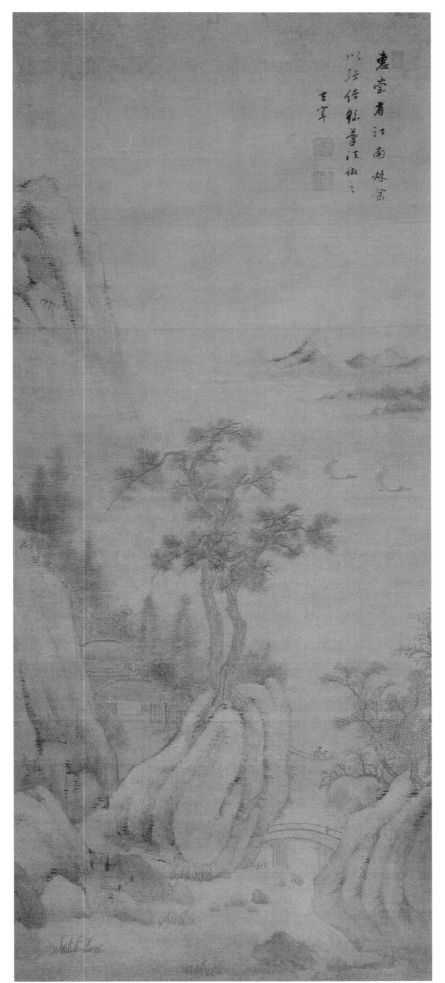

惠崇有江南妹金
以陸偕龍筆洼做之
玄宰

江南秋

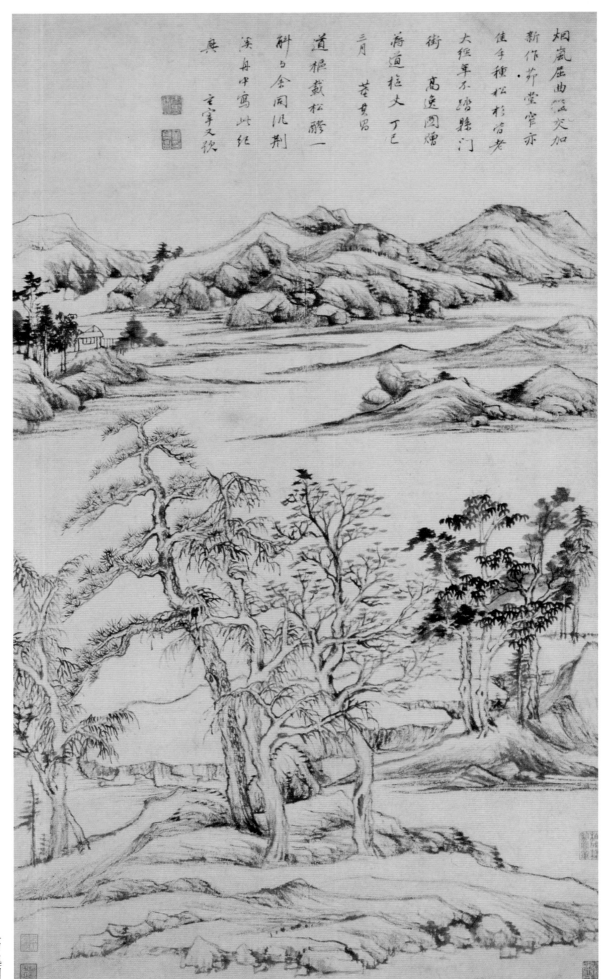

烟岚屈曲溪交加
新作茆堂官亦
佳手种松杉岩老
大经草不踏县门
衔　高逸图赠
蒋道枢丈丁巳
三月　苍贞昌

道枢戴松鬐一
科与金同几荆
溪舟中写此纸
具
玄宰又识

高逸图

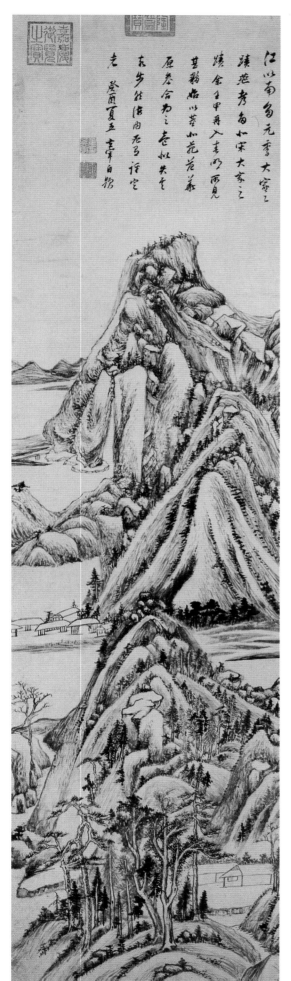

江山萄屬元寧大家之
積范亦為北宋大家之
積余壬申再入都明雨見
其聯拈以董北范芳華
原参合為之老似失之
太步雜為内右為海穿
老
癸西夏五 玄宰自鴉

董范合参图

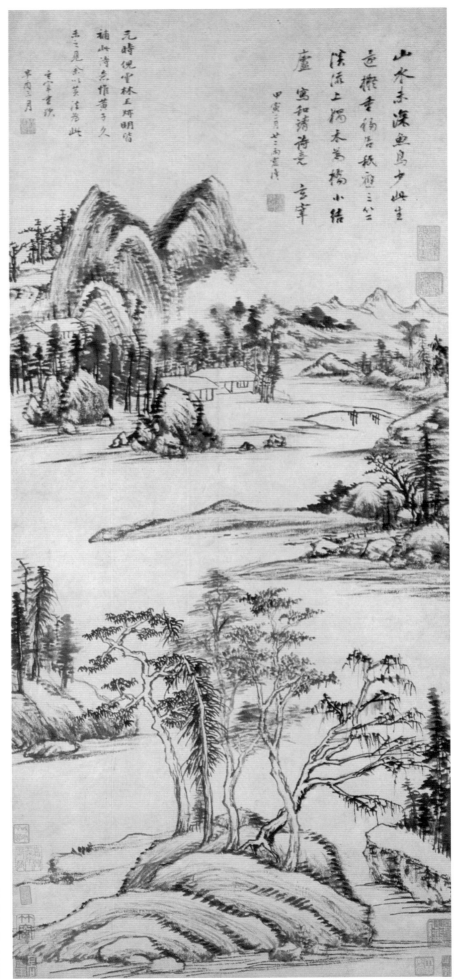

山水未深魚鳥少此生
宜撥与漁舟昔居板輿三分
陳流上獨木為橋小結
盧宮和靖詩意 玄宰

甲寅潤二月廿三為玄照作

元時倪雲林王輝明皆
補此詩意惟董玄久
玉之見於此薤落為此
玄宰重識
甲寅三月

林和靖诗意图

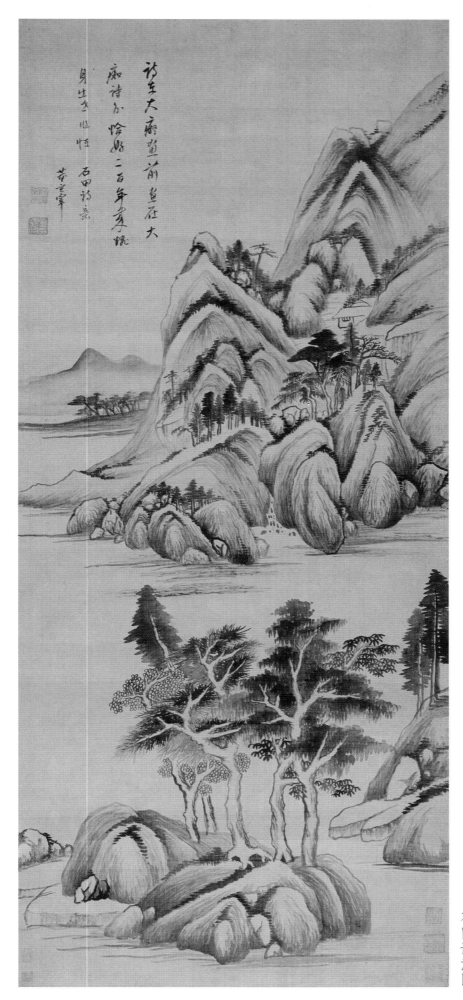

诗在大廊萱前萱在大
廊诗分愉路二百年慶慨
身生夭也恨 石田诗意
莆学宰

石田诗意图

11

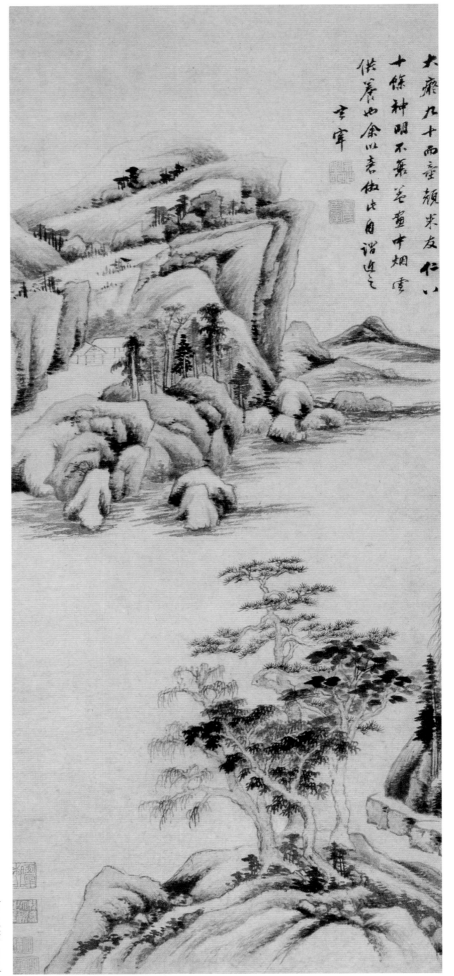

仿大痴山水

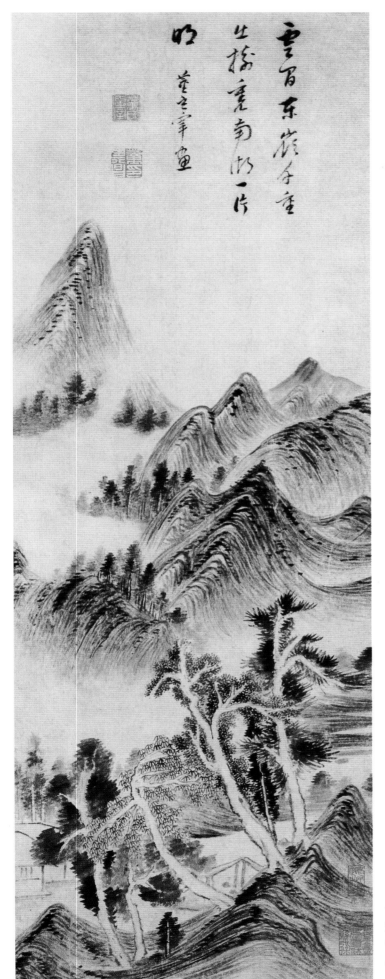

雲首東巖手重
生撫麿南邗一作
明 董玄宰畫

南湖书屋图

13

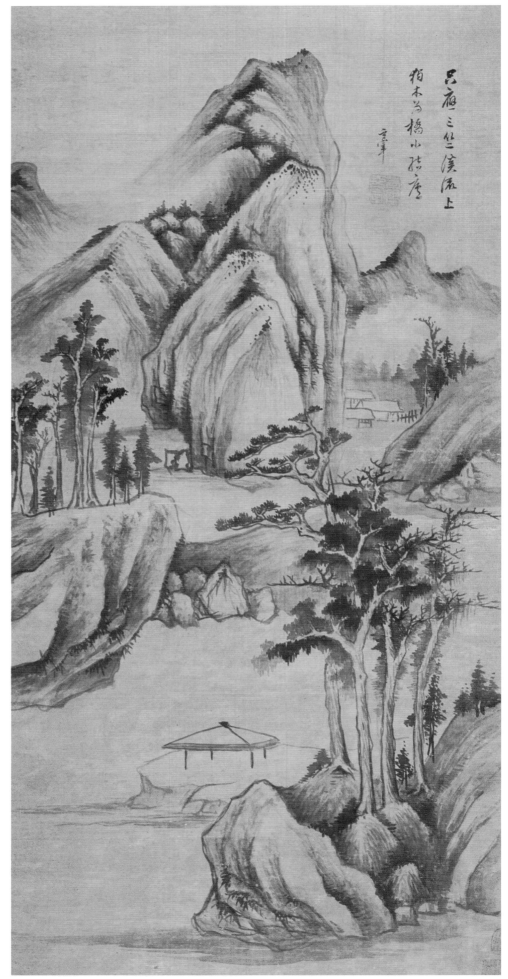

平林秋色图

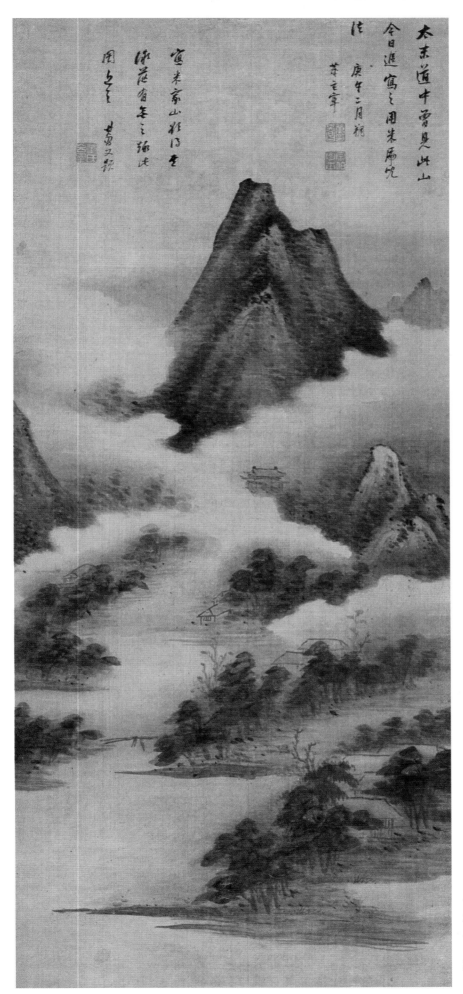

太末道中雪霽見此山
今日進寫之用米南宮
法
庚午二月朔
米元章 [印] [印]

宜米家山粧作畫
淡蕩省名之極淡
用志之
[印] 古松文採

仿米家山水图

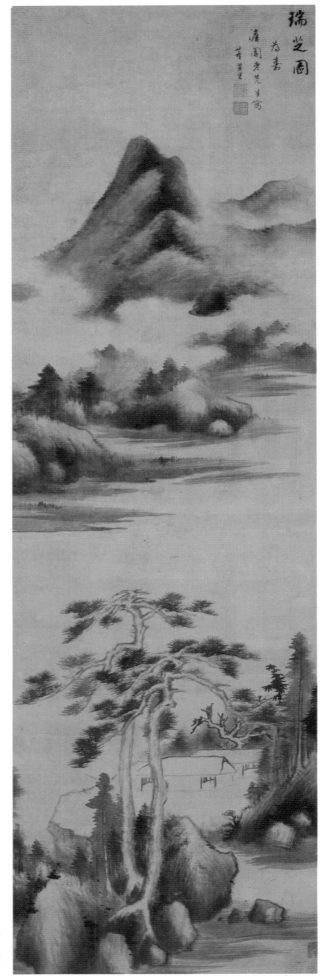

瑞芝图

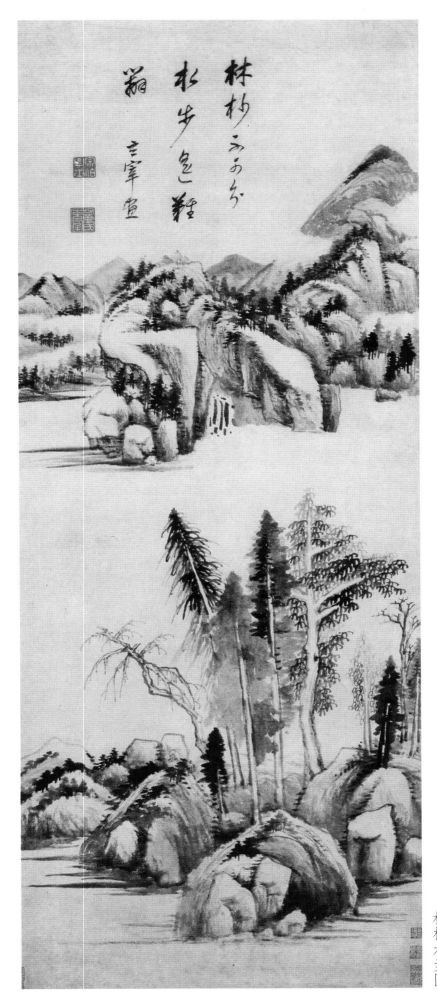

林杪水步图

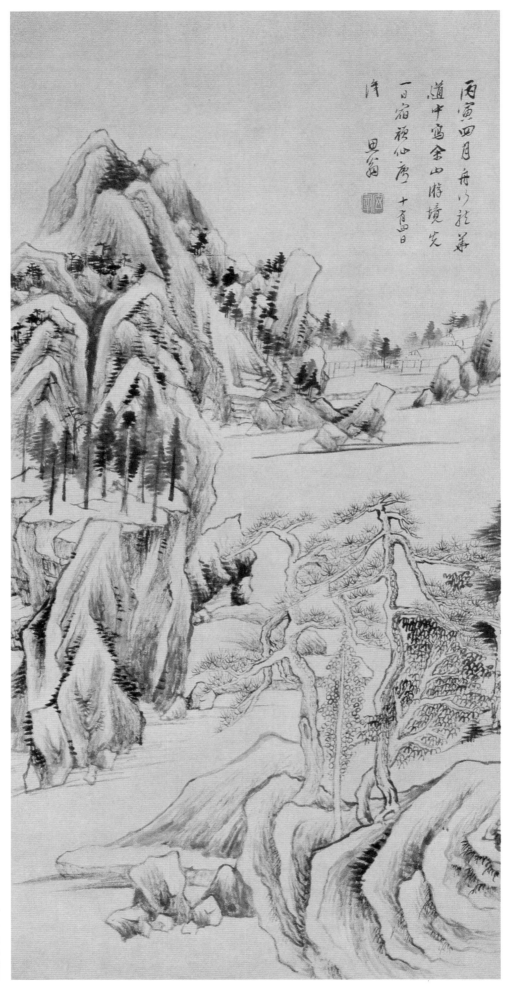

丙寅四月舟以秔薪
道中寫佘山游境究
一日宿頡仙廬十月四日
渾 旲翰 [印]

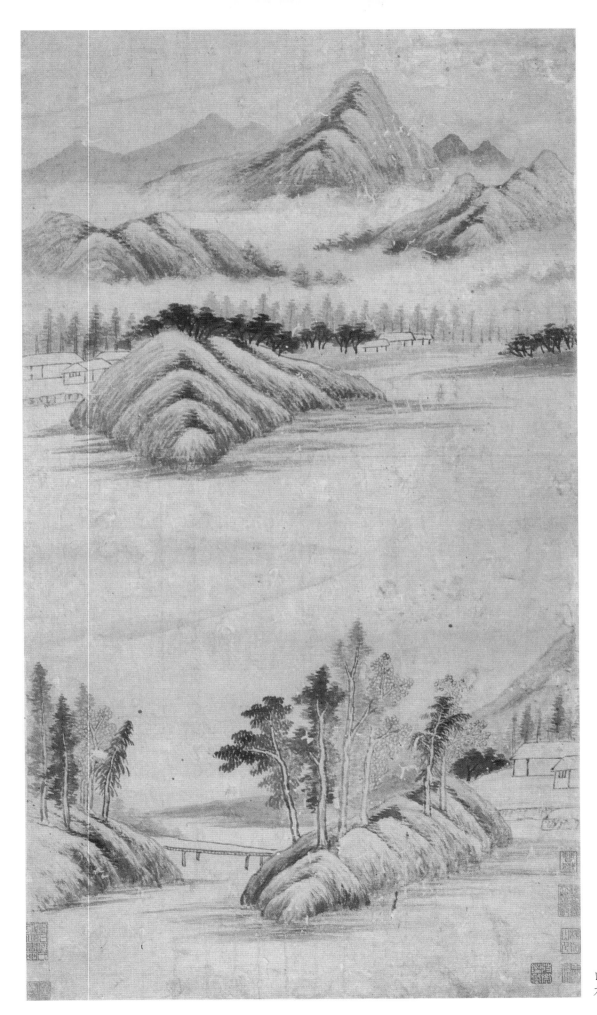

山水

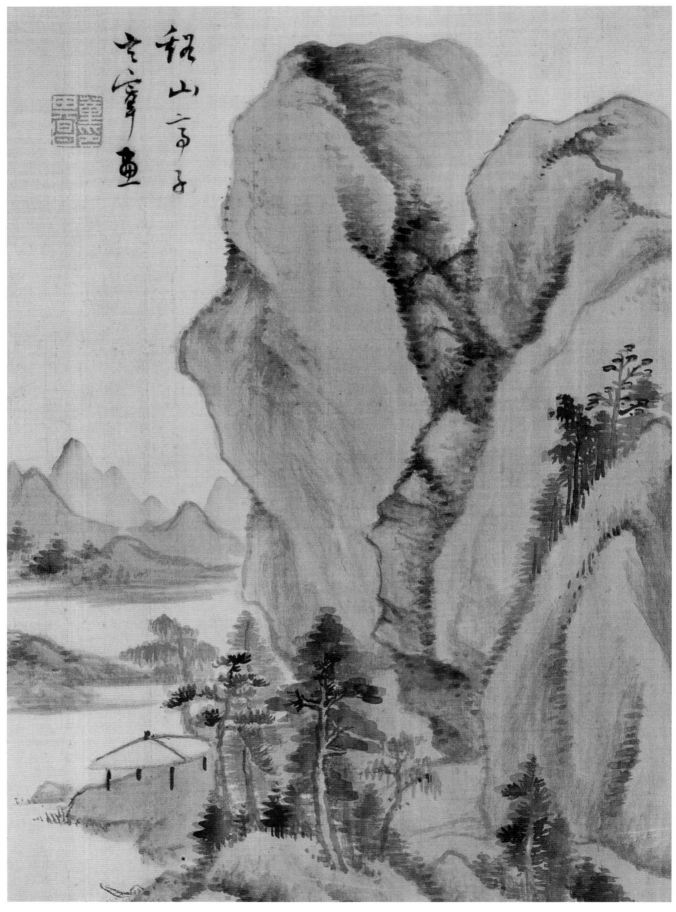

稻山高子
玄宰畫

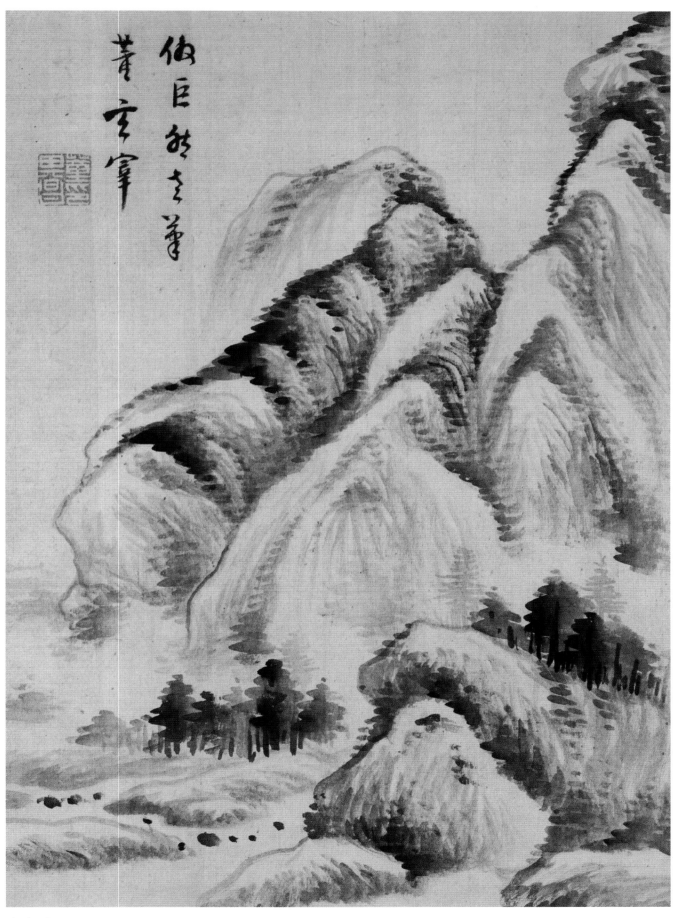

仿巨然幸筆

菁宇

山水册

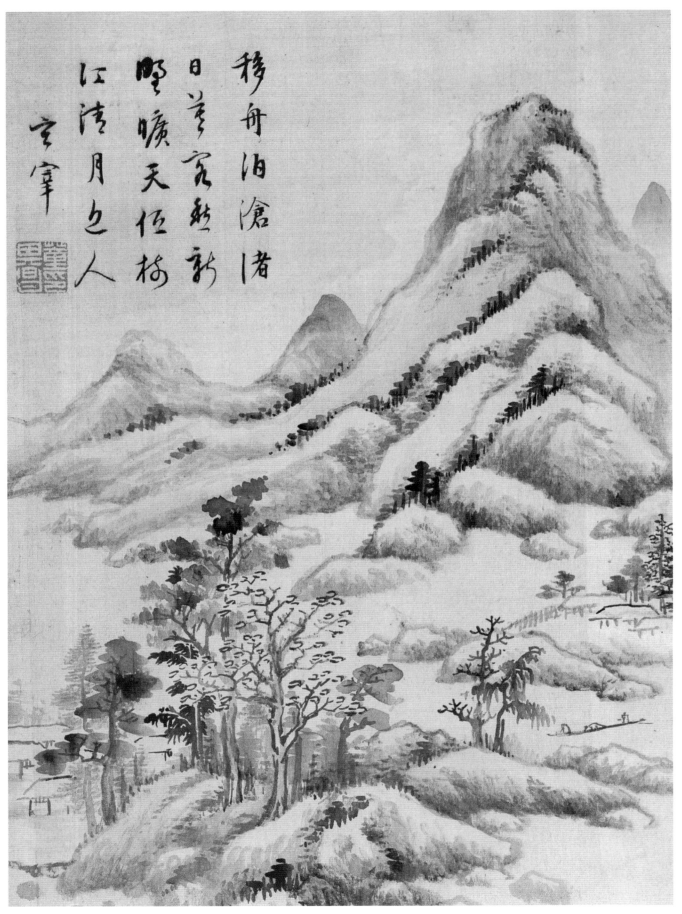

移舟泊滄渚
日暮客愁新
野嘯天低樹
江清月近人
玄宰

山水册

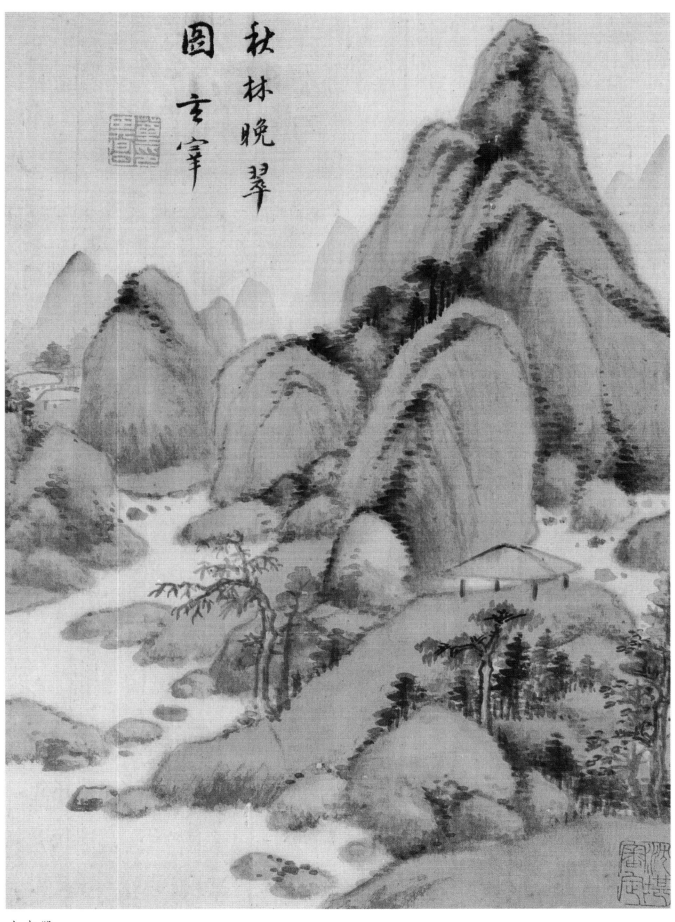

秋林晚翠
图

玄宰

山水册

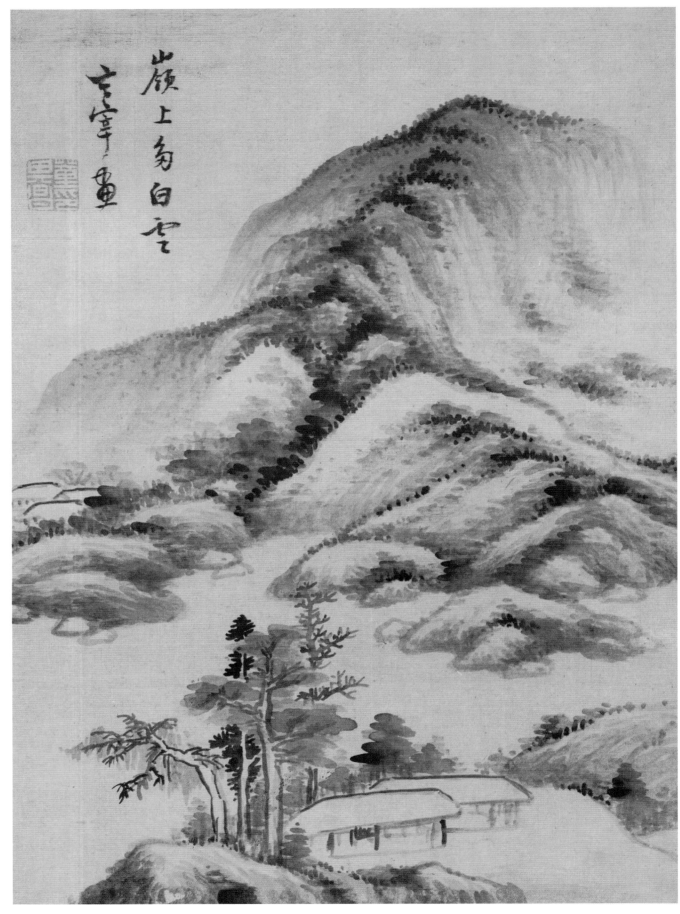

巌上匆白雲
玄宰畫

山水册

24

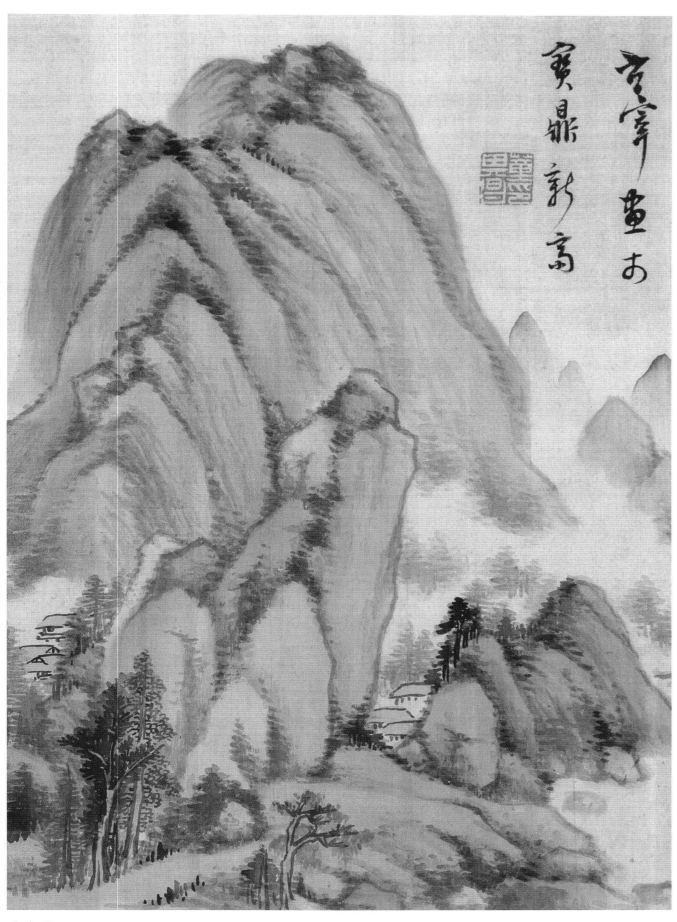

山水册

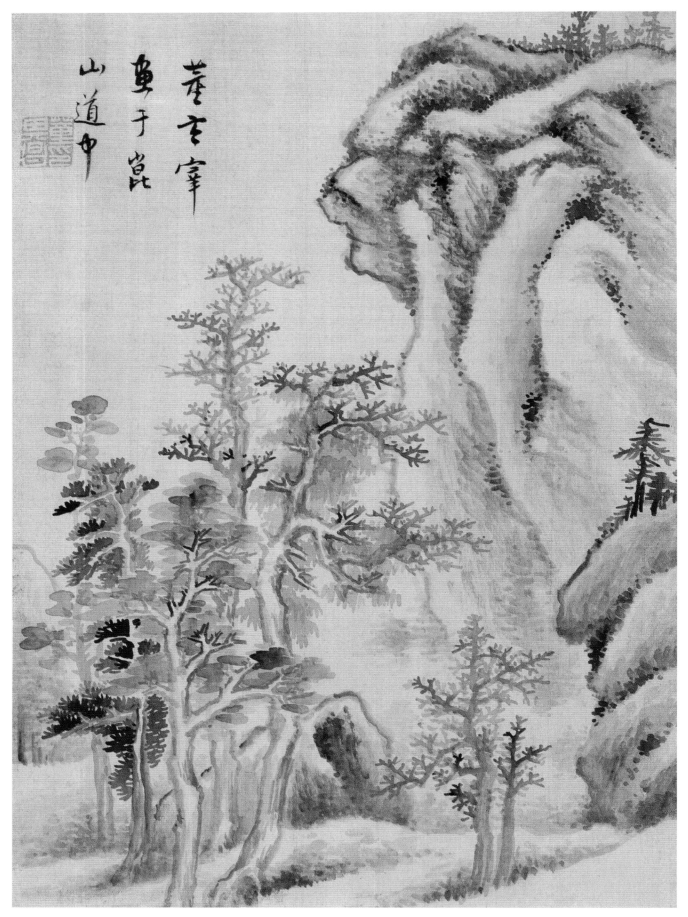

董玄宰
真于昆
山道中

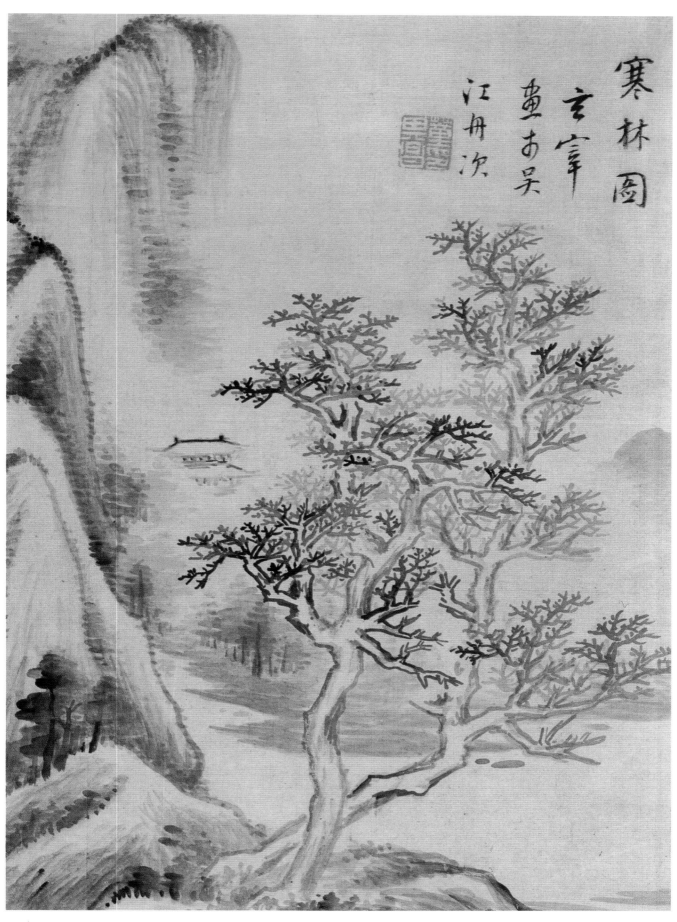

寒林圖
玄宰
畫古吳
江舟次

山水冊

27

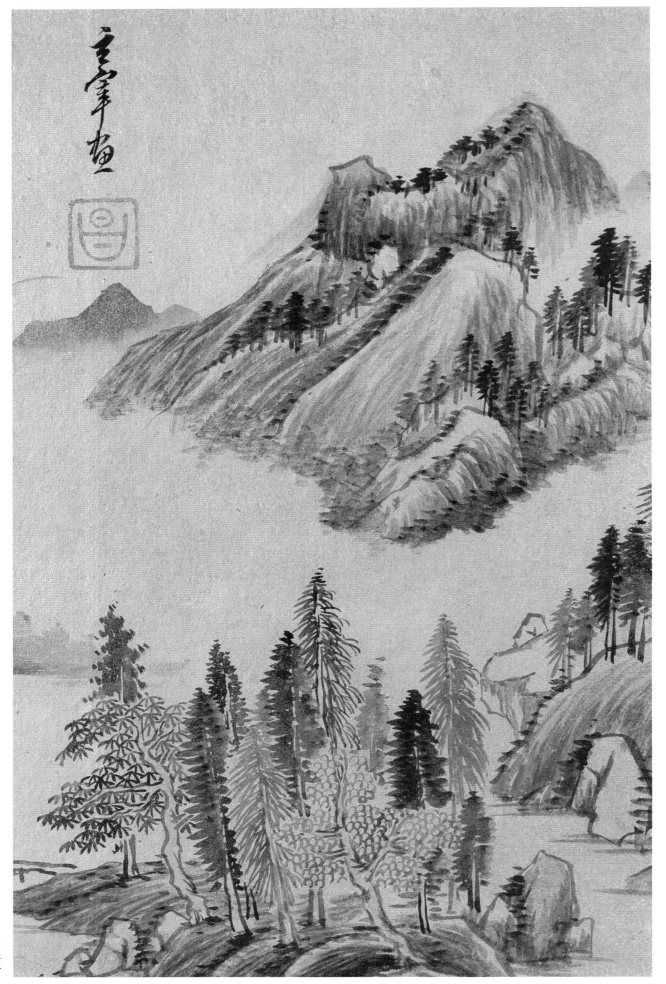

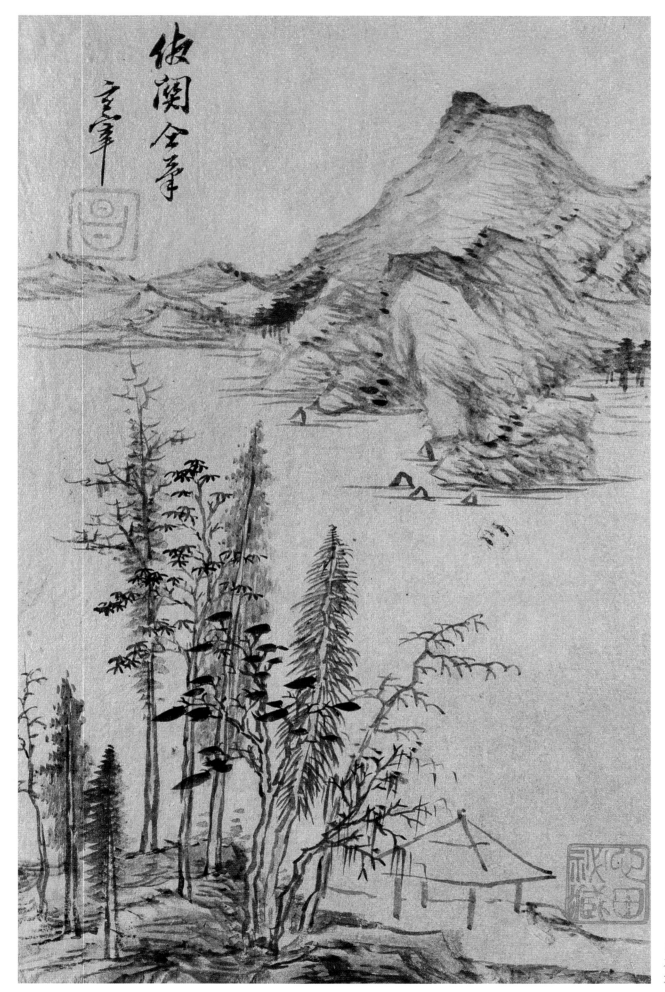

仿関仝筆
之筆

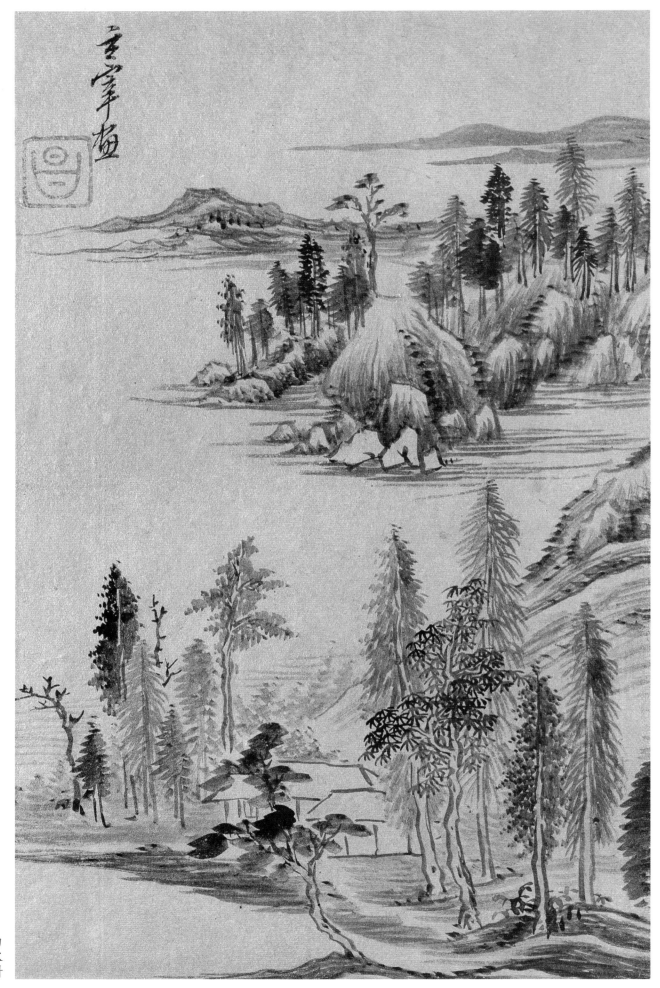

玄宰筆画

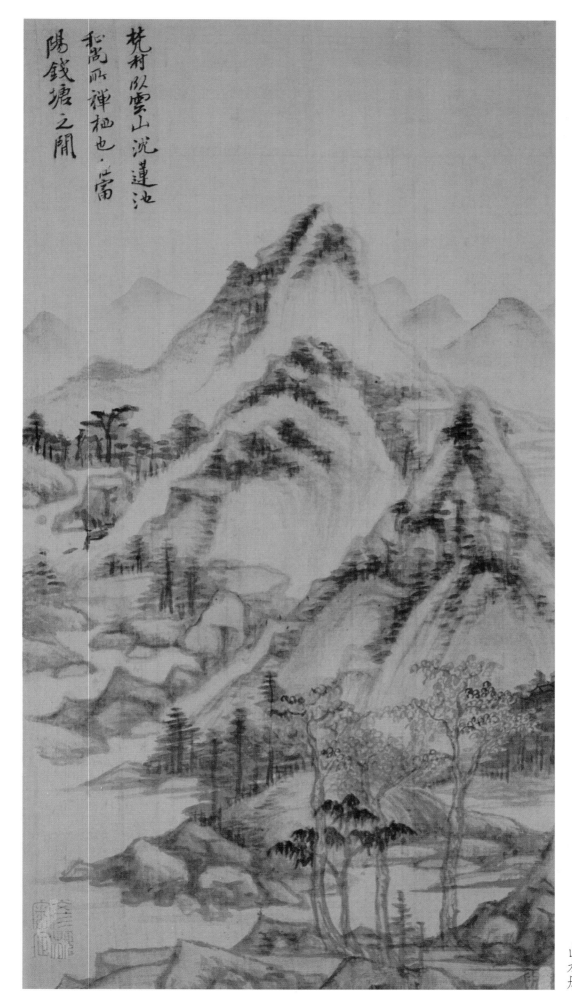

梵村以雲山沈蓮池
秤峝兩禪栖也當
陽錢塘之閒

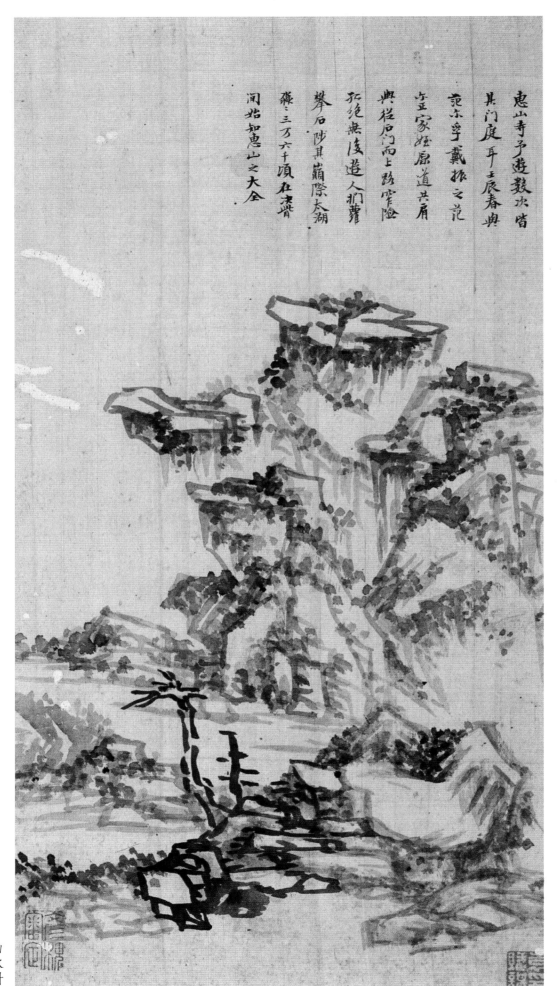

惠山寺予遊數次皆
其門庭耳壬辰春與
范東平戴振之范
令正家姓原道共肩
輿從后門而上路窄險
孤絶與後遊人扪蘿
攀石陟其巔際太湖
森三万六千頃在岩膺
間始知惠山之大全

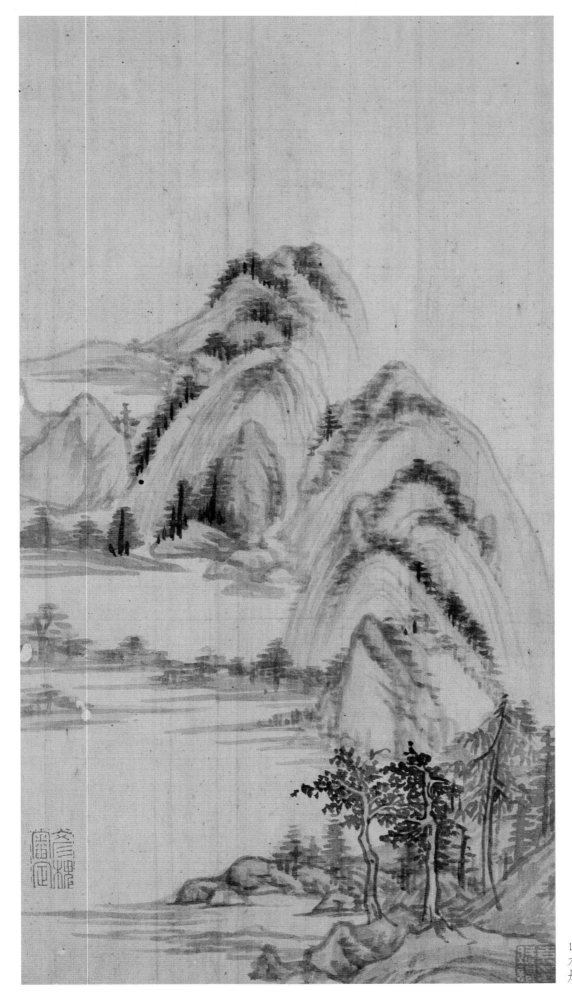

山水册

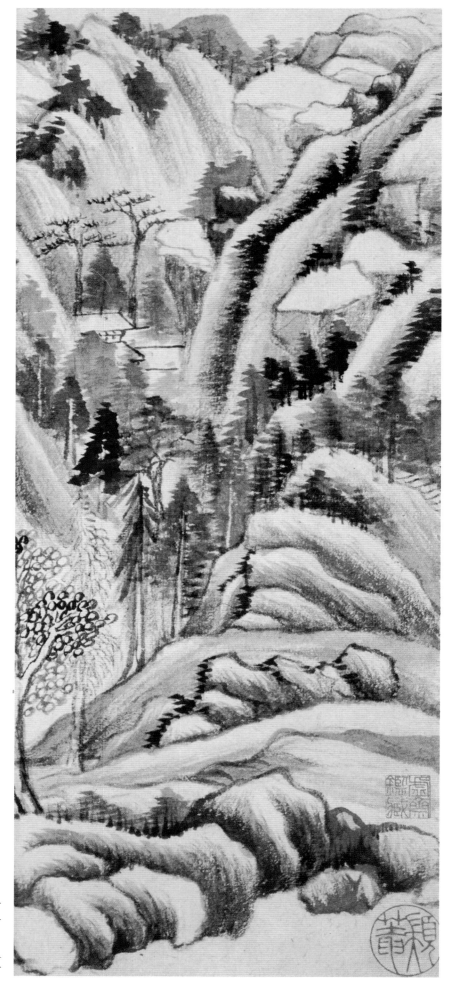

仿古山水册

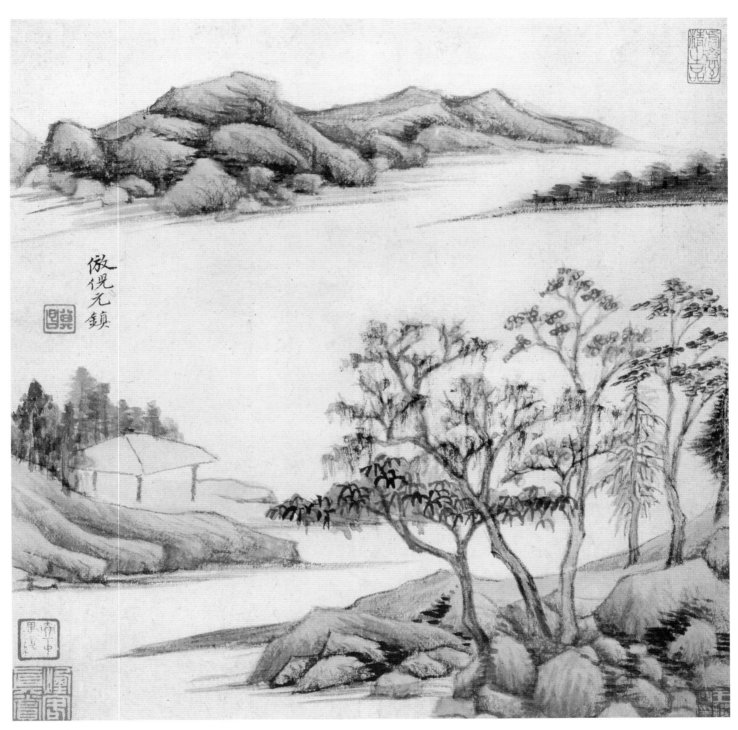

仿古山水册

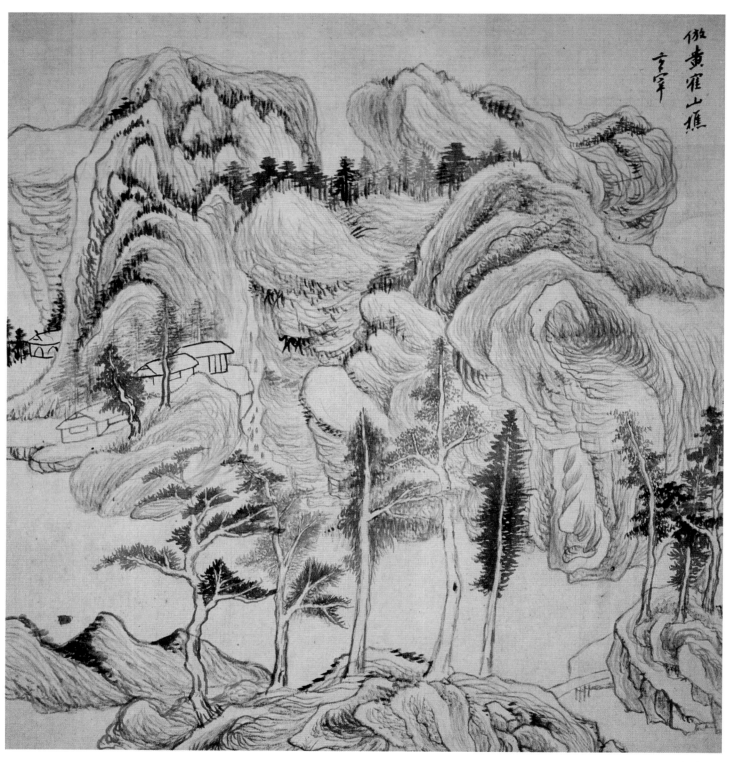

傲黄霍山樵
玄宰

山水册

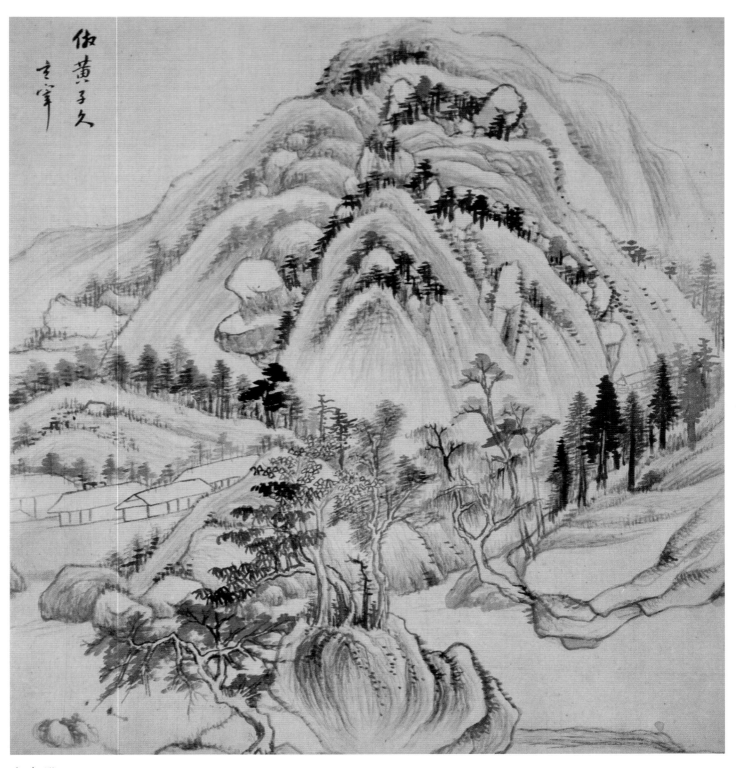

仿黄子久
玄宰

山水册

37

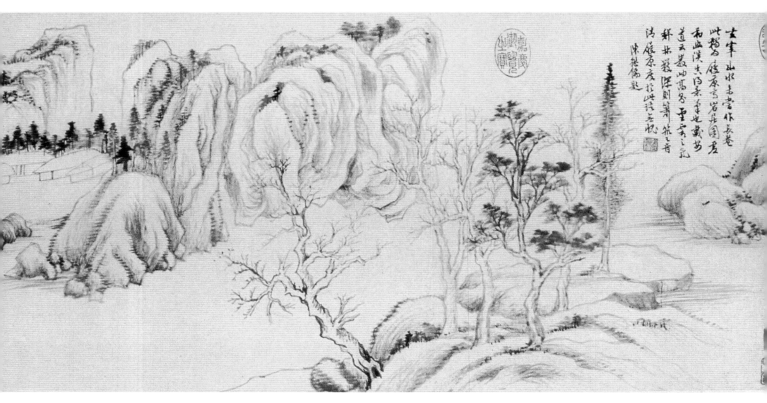

岩居图

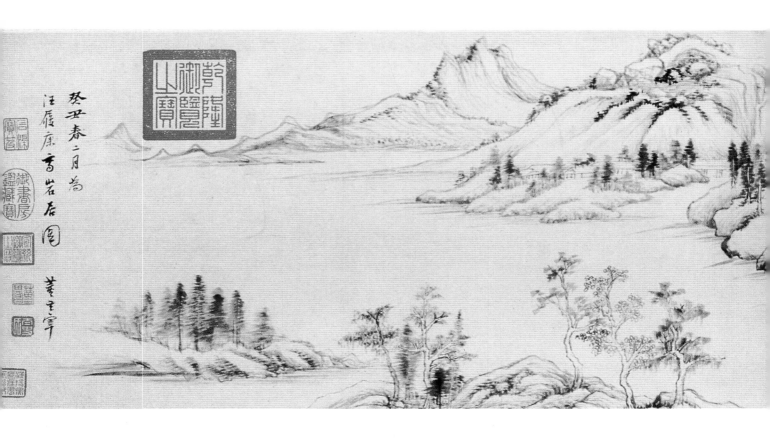

癸丑春二月為
汪展庚書崖居圖
董玄宰

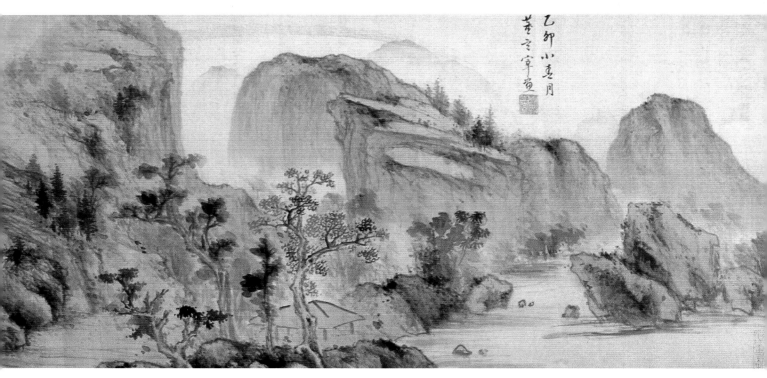

湖山秋色图

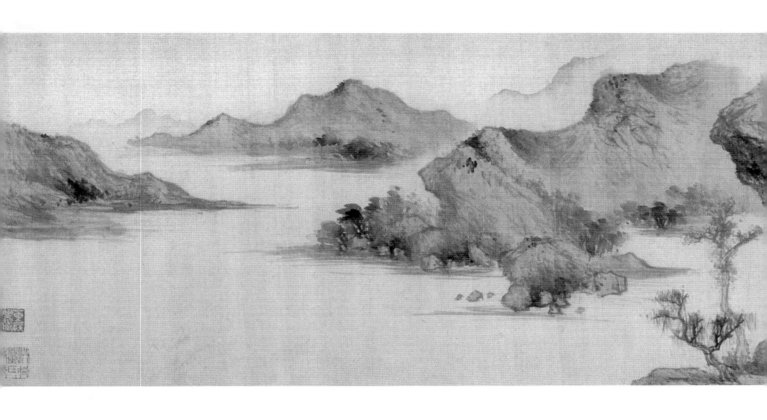

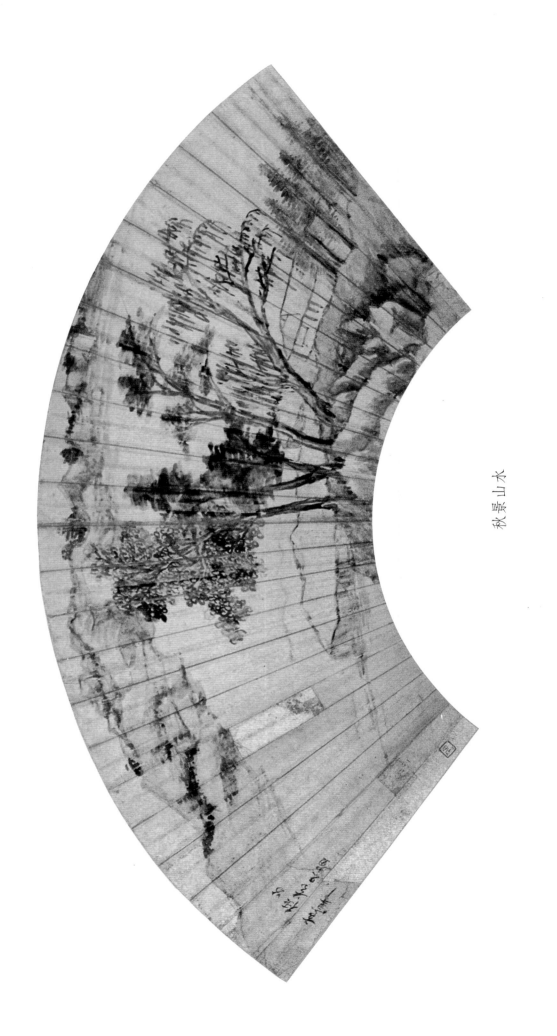

秋景山水

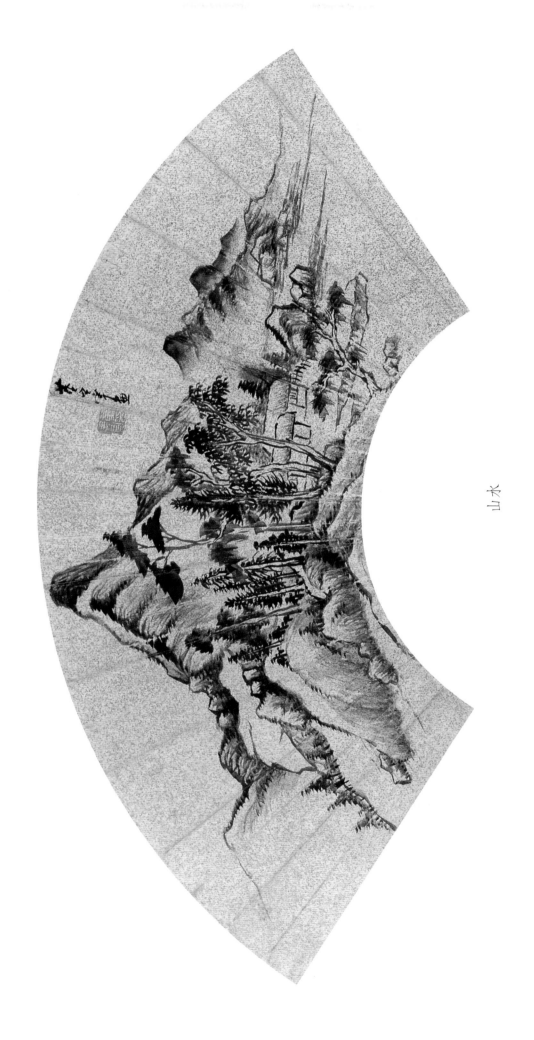

山水

43

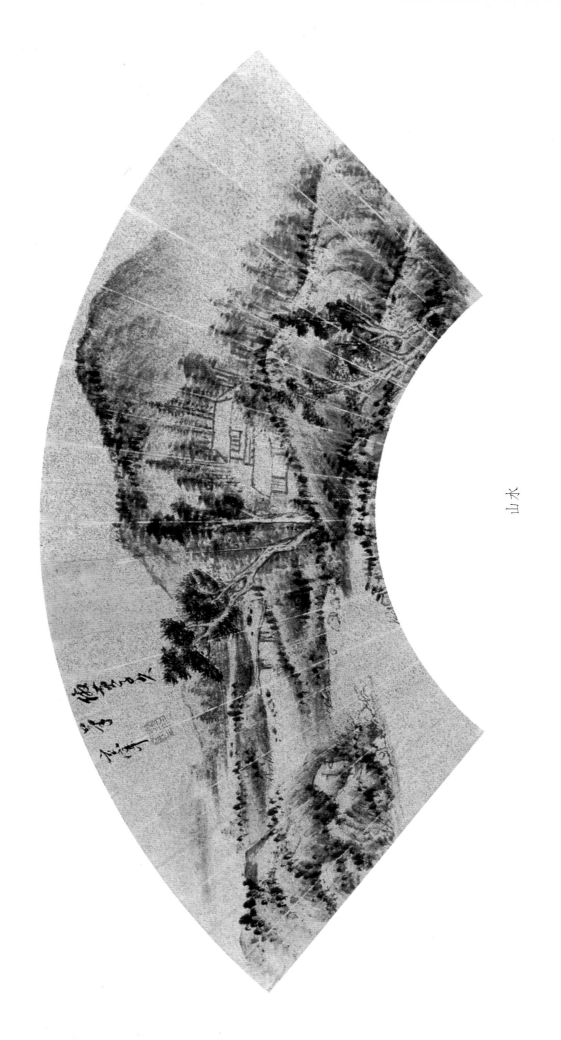

山水

44

国画牡丹

构图

详解

李人毅 编绘

天津杨柳青画社

作者简介

　　李人毅，1948年生于黑龙江省海伦市海北镇。1964年开始发表作品，1969年入伍，1985—1988年就读于鲁迅美术学院，1989年调入沈阳军区文艺创作室任专职画家、作家。现为中国美术家协会会员、国家一级美术师、中国作家协会会员。现任《人民美术网》总编。

图书在版编目（CIP）数据

　　国画牡丹构图详解 / 李人毅编绘. —天津：天津杨柳青画社，2019.4
　　ISBN 978-7-5547-0850-7

　　Ⅰ．①国… Ⅱ．①李… Ⅲ．①牡丹－花卉画－国画技法 Ⅳ．① J212.27

　　中国版本图书馆 CIP 数据核字（2019）第 031559 号

出 版 者：天津杨柳青画社
地　　址：天津市河西区佟楼三合里111号
邮政编码：300074

GUOHUA MUDAN GOUTU XIANGJIE

出 版 人：王勇
编辑部电话：(022) 28379182
市场营销部电话：(022) 28376828　28374517
　　　　　　　　　 28376998　28376928
传　　真：(022) 28379185
邮购部电话：(022) 28350624
网　　址：www.ylqbook.com
制　　版：北京锋尚制版有限公司
印　　刷：天津市豪迈印务有限公司
开　　本：1/16　889mm×1194mm
印　　张：4.5
版　　次：2019年4月第1版
印　　次：2019年4月第1次印刷
印　　数：1－3 000册
书　　号：ISBN 978-7-5547-0850-7
定　　价：46.00 元